En la hora de los peces

©*En la hora de los peces*

José Emilio Fernández, poesía,

2015 ISBN-13:978-1519315168

ISBN-10:1519315163

©Editorial Verbo(des)nudo,2015

Colección Alas

Sobre la primera edición:

Editor: GinoGinoris.

Maqueta: Sergio Melo

Pintura de la portada y viñetas interiores
"Guitáforas" de Josevelio Rodríguez-Abreu

Diseño de portada Laura Sapir

Impreso en Chile

En la hora de los peces

José Emilio Fernández

A mis padres y abuelos,
por el ungüento y las palabras.

A Jinny Zamora,
porque fue pálida como Isabel.

A Arelys Hernández,
hay en ti la rareza de las cosas desconocidas.

A Josevelio Rodríguez-Abreu,
por las Guitáforas y los años vividos en la alforja.

*"Nunca dejes tu andar reposado
ni tus maneras ambiguas..."*

Dulce María Loynaz.

El mundo es un esmalte ante el cual los hombres se detienen para descubrir la otra cara del espejo. Yo estuve frente al mundo con los párpados cubiertos de alucinaciones y un murmullo acarició mis contornos, me dejó escuchando la homilía de mi fantasma. Fue así como llegó la primera diosa, el último pez. Entonces, fui detenido ante el desconocimiento carnal de creer en las aguas y en los amaneceres. Isabel intuía el miedo y crecía en la palma de mis manos. Más allá de su nombre existía una historia que me contaba los pasos y se precipitaba por encima de mis desvelos. Ella se extravió entre jeroglíficos y misterios; carcomía mis huesos, con ansias de existir, de parecerse a los sueños. Perseguí sus ropas y nunca descubrí el cansancio; darme por vencido sería la confusión, el no creer en los espíritus.

Diecisiete voces y un recuerdo llegaron a mis asombros con perfiles de hombre. Poco a poco Fénix asomaba sus escrúpulos y delimitó sus dominios cerca de mi tórax. Y otra vez el mundo era amparo de los perseguidos, de quienes bebieron de la alforja y cambiaron sus pieles por las escamas. Fénix tuvo sed; de su lengua salieron los tiempos y una explicación tardía para sobornarle las aguas a Isabel. Él presentía las euforias y los acertijos, las promesas y las enmiendas, el sexo y la antigüedad.

Isabel y Fénix prendieron un cirio y transmutaron por todos los rincones, me perseguían en sus intentos de ser pez, de contemplar la existencia. Yo, escudriñé todos los atrevimientos y sacudí la ausencia entre mis dedos. Percibí que las horas tenían un rostro y un credo donde fueron prohibidos los instintos.

Hace un siglo y un día Isabel y Fénix se asomaron a mi ventana. Traían en sus manos una alforja.

Yo también tuve sed.

Antes

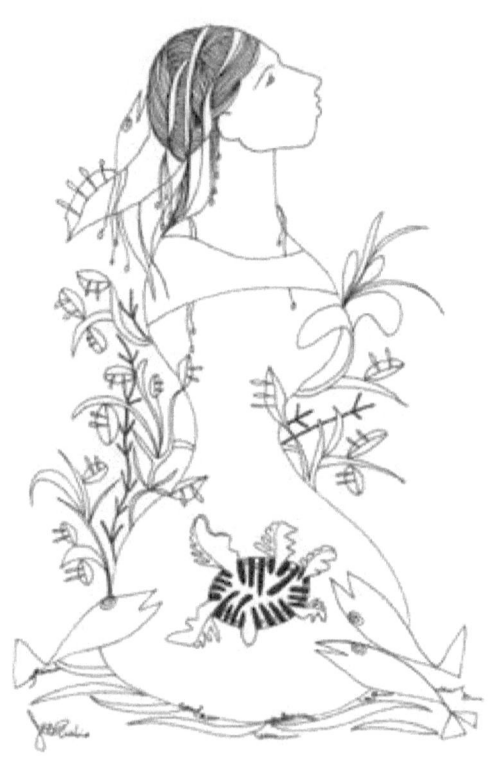

Las aguas
coinciden en todas sus malformaciones
y es el tiempo la nunca aparición
de la existencia.
Dentro de la alforja amanece
y con la luz el misterio,
 con el misterio las redes,
 con las redes el río
 y con el río
dos criaturas amasan la luna
y esculpen
sus padecimientos.
Son cómplices del lodo y las paredes.
Muerden la ambigüedad
y descubren
que la manzana es otra justificación.
Y otra vez
la alforja
gira sobre el eje de la fruta
y deja un sueño lejano por sus costillares.
Las criaturas
reconocen las escamas de los peces.

Te llamarás Isabel
porque eres pálida como la sombra del poema.
Porque lirios tu vientre amordazan,
tendrás una casa
donde esconder los crepúsculos
y te serán ofrecidas las tardanzas.
Nueve gotas de aceite enjuiciaran tus axilas;
conocerás las mutaciones
sobre el anverso de los jeroglíficos
y llegarás al proverbio sin tus perfiles.
El Aleluya,
te servirá de impronta durante las cópulas.

En cada pared existe un disfraz
una puerta que te desnuda,
que averigua por las similitudes.
En cada pared se abre una grieta
y estas ansias de pretender tus trenzas.
Isabel
la razón de tus senos,
tal vez la inocencia
que dejaron los huéspedes en tu vientre,
tal vez lo inconcluso.
Las mariposas parten de tus manos
y se posan
en tu verso
de agua,
vuelves al pudor.
Porque en cada disfraz existe una pared
y una similitud que te desnuda,
que averigua por las puertas,
creo en tu antigüedad.
Bendita tú entre los peces,
y bendito
tu pelo
por los siglos,
Isabel
de los siglos.

José Emilio Fernández

Él ha vuelto con luna en sus pómulos,
la tierra los pasos le ha contado.
Por sus ojeras
un río es el aviso,
la preocupación del rostro
que se avecina en cada desvanecimiento.
Una cuerda de acero
atraviesa los ascos y tensa su dualidad;
le han crecido partículas
en toda la utopía.

En la hora de los peces

¡Ay!,
Isabel,
con las aguas enjutas en tus collares.

Al menos la lluvia dejó en sus ojos eternidad.
El silencio hizo posesión de los instintos
y su rostro palpaba la inquietud.
Reconoció la desnudez de sus ancestros,
socorría los días ajenos.
Su estirpe era el claustro de una raza púdica,
convertida en polvo:
mixtura de penas que transmutaron sus vísceras
y dejaron inerme la soledad.

Isabel
se alza al destino con un aura de gloria;
otra vez sus senos
descarnan la antigua monotonía de creerse pura,
con su temblor de aguas,
sin mitigar
promesas ni oquedades.

Isabel quiere ser lluvia.

Las piedras del río padecen.
Un aro iris esculpe sus formas
y la luz
es un poema que naufraga en boca de las bestias.
Los pescadores ciegos están.

 Entre rocas y silencios se despierta un hombre.
Mojado de estaciones
vuelve al otoño.
En sus vísceras trae el dialecto de las rarezas.
Desnudo viene
y en su cuero el lodo es murmullo.

Fénix,
por tu garganta los peces enlutan,
y no eres culpable,
el río se ha escondido en tus ojos.

En la hora de los peces

Yo puedo tocar tus aciertos,
intentarme en mis engendros
y danzar
con las piedras.

Yo también fui pescadora
pero de aguas.

De tus collares saltan los peces,
masticas la ambigüedad
y maúllas frente al cortejo.
Girasoles crecen sobre tu cráneo,
las aguas imitan tus espasmos.
Isabel,
¡quién te imagina
apaciguando la serpiente,
desolándote
la arcilla de las estaciones y el hombre!

 - Y es así como regresas al oficio
 después de la pesca-

En la hora de los peces

Caducas
la magia frente al espejo,
tu cicatriz.
Una serpiente hereda el espacio
y sobre tu sexo devienen las aguas.
La ventana es el fragmento,
intentas
una
 cadencia
y todos los suicidios se agotan;
no existe báscula para tu complicidad,
no eres héroe
y los peces te crucifican.
Anclas el desconocimiento en tus ingles,
jadeas
la desnudez,
Isabel
es amenaza en tus mejillas:
el resurgir.

Sobre mis hombros cae la ingravidez,
la tierra me roza.
Agreste soy después del vacío,
los límites rompen en mis párpados;
arrastro la similitud por encima de tu vientre.

Vuelves.

La lluvia se despunta en fantasmas;
en tu nuca los collares redoblan,
mis manos te desposeen.
Un reptil ha lustrado el encorvo,
mi piel huele a desove
y tus caderas mascan las sucesiones;
no eres recordada de espaldas al instinto
y sin embargo
un pez humedece tu sexo.

Entre mis piernas
la resaca es el declive,
y las profecías invocan al espejo.
Cada regresión corona los intentos.
Por mi pubis se hacen nostalgias las simetrías.

El polvo es un punto cardinal, eres tú
y este socavar de aguas
porque la sentencia te fue irisada,
a pesar de tus senos
y de mi puerta.

Detrás de la puerta un cadáver escupe.
La serpiente invita al renacer,
mi pelo
es la distancia entre los siglos
y los peces.

Una estrella incendia mis sábanas.

No hay peor gruñido que la magia.

Mi abdomen golpea tus ascos,
y cada fuga es un hábito.
Las ropas disimulan efluvios,
mi cuerpo otoña.
Tus uñas desaman al barro;
luego
abril
desposa la tierra para excusarte.

Sobre el pavimento quedan las posibilidades,
la aldaba...

Las horas decapitan mis vértices

con extrañeza de humo que se trunca.
Mi piel es el camino donde vuelcas la jornada.

Los pájaros anidan
su sed de liturgias malogradas
entre mis vértebras.

Con tu música, escalas lo inexistente
rasguñas la muerte en tu garganta.
Fénix,
tu esqueleto retorna a las aguas.
Conmigo danzan el jubileo y la manzana.
Desde mis costillas se ensalzan adivinanzas
y me bendicen estas ansias de ser aldaba.

Todavía en mis pestañas
la yerba despeina el extravío.

Para sosegarme,
mastico la eternidad,
y mi lengua
se asusta.

Aún sobran credos para silenciar.

El tiempo fecunda de atrevimientos la utopía
y pedazos de luna versifican lo incierto.
Sólo las hendijas rotulan el escozor
porque la luz escalofría la resaca,
porque el temor lame rumores en tus zapatos.
Yo he descamado los crepúsculos,
en mis manos suspiran las rutas de los peces.

Traigo un mazo de niebla
para cortejar tu cansancio,
para estrujar los crujidos contra mis bolsillos.
La tierra arde sobre mi lomo,
Isabel;
más acá del río el instante ampolla cenizas,
y me convierto.

La casa está en celos.
Perdonar es tentar la cicatriz,
esperar.
En mis pezones reverdecen luciérnagas;
huelo a milagro,
estoy rota en mis horrores.
Bendeciré las escamas que broten de mi pelvis
y tu lengua no insinuará los maleficios.
Las paredes sacuden premoniciones
donde la soberbia pulula un orgasmo.
Rareza de escudarse en los pañuelos,
de ceñirse la ropa en dualidades
y mutar.

José Emilio Fernández

En el ojo del pez existo.
Yo,
Fénix.

Durante

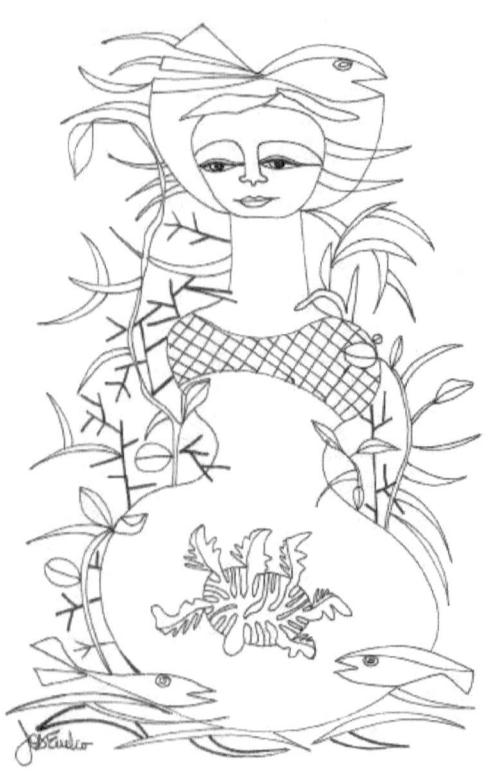

Al despertar,
los asombros coinciden con el empeño
de parecerse al prójimo.
Cubrirse el rostro de adversidades
no es la desconfianza.
Las criaturas están solas,
los peces transmutan
y en sus cuerpos dejan un amuleto donde procrear.
Detrás del instinto
hay un fantasma que languidece
y se llena el pelo de girasoles.
Las costuras de la alforja coexisten más allá de los
atrevimientos
y del péndulo.
Otra vez las criaturas lamen el padecimiento;
la ofrenda es dardo que se anticipa
a la ambigüedad.

Atardece.

Yo tuve una almohada donde miles de tortugas dormitaron,
donde escondí algas para consolarte,
pero nunca azuleabas.
A veces por tu sexo los duendes envejecían,
eras péndulo del espacio.
Dentro de mí extraviaste los puentes
y sin embargo
mi cadáver abanicó tu estatura.
La lluvia te ha despeinado;
Isabel,
ruega por mi cuero en la hora de los peces.

En mi encéfalo los peces te han malcriado;
ha llegado el instante
de retorcerse ante la huida,
de cementar tus ropas en mi entrecejo.
El tiempo hace rodar el peregrinaje sobre tu sexo
y entorno a mí salta el equilibrio.
A veces muerdo las sombras de la ordenanza
pero en mis vellos
suspiran las bestias
y cada pérdida abofetea tus siglos.
Isabel,
tu cuello te sentencia al encanto.

Es tarde para beatificar las hormigas en mi córnea.
Tus antepasados
ignoran
que la lluvia es el escote de mi ambigüedad,
que en mi entrepierna retoñan las transparencias.
Ahora estoy inclinada sobre tu silla turca,
me aventuro al rubor.
Los sobresaltos no me han sido prohibidos;
el acertijo
se empoza contra mi estómago
y los peces me devuelven al coito.
Un canto de demonios embalsama
la punta de mis senos,
gestarse es asilarte en la monotonía;
fundir tus músculos dentro de una bola de cristal.
Fénix,
las ánimas no pueden desasirse de tu pubertad;
tu portañuela iguala al improperio.

En la hora de los peces

Gloria al hechizo, al espejo y al átomo hirsuto.
Como era en un revés,
por los asombros de mis postrimerías,
otredad...

Si mis encías postergan lo inexistente
y la gravedad
incinera mis sandalias;
no me excomulgues.
Tu conciencia fue ensalmo entre mis pechos,
nunca disimulaste los atrevimientos.
Las insinuaciones han caminado de puntillas
y en mi útero
una cerradura es hogar de tus abismos;
sin querer –y siempre queriéndolo–
hemos disfrazado el río.

Procuran un átomo
los milagros sobre mi amuleto;
después,
las peregrinaciones
ensalzan
tu memoria
y un cementerio de fantasmas
cuelga de mis talones.
Fingir el verso no será la cuerda
que nos conduce al discernimiento.
Es casi mediodía
para orinar sobre nuestras arterias,
el rito carcome los espantos.

Me corren tus soliloquios por las pupilas;
entre mis vértebras atardece la metafísica
y todas las imágenes
condensan tu resurrección.

Hay en mi línea alba un farol que me hace el amor
y otro hombre que anuncia los seudónimos;
sin conocerse,
pero siempre maldito.

Isabel,
mi anatomía inverna el sacrificio.

Isabel fue malva en todas sus escamas.
Detrás de sus rodillas quedaron las humillaciones;
y una extrañeza que sepulta el poema.
Su ropaje advirtió un cáliz
y el maná presumía de las aguas.
Pudo ser esculpida sobre un elefante de papel;
aspirar al mito,
pero le faltaron tus dudas para fustigarse.

José Emilio Fernández

Fénix,
¡cómo duelen los peces en tus costados!

Y después de la pesca

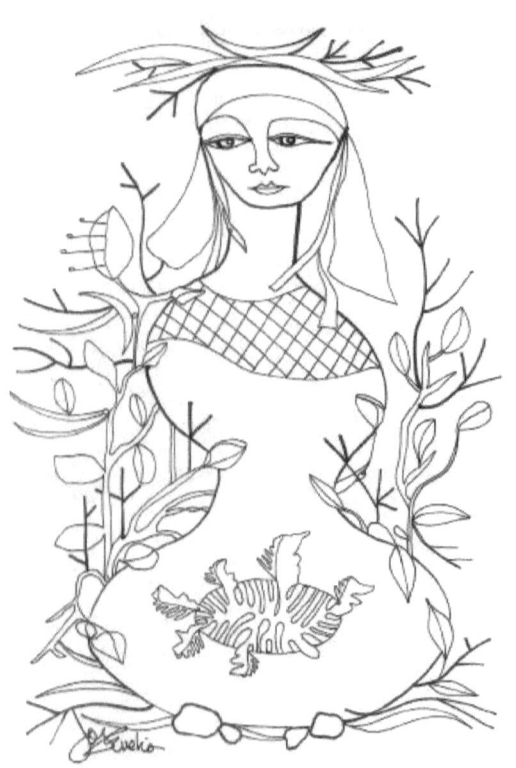

Los girasoles han tatuado mis huesos;
presiento que un temblor de arenas
se aproxima
a
la
ternura,
mi pelo es el agua...

¿Cómo decir que los insectos esconden apariciones,
que en la planta de mis pies
un
hombre
grita
y no soy quién procrea?

Conocerás al hombre por mi ombligo,
y serás agujereado
sobre el cuerno de los peces.

Nunca usamos el mismo rostro
y encueros
inventamos el engaño.
El tejado ausenta la jauría,
un cirio
encona tus amígdalas
sin saber que en mi tórax
la hostia te castra el invierno,
y llega al gris
y aún el humo ensueña.
No nos creemos
con las piernas cruzadas ante el desvelo,
somos un matiz;
tal vez la rueda dentada
que gira más acá de mi miembro.

Las redes no han sido lanzadas con el Ángelus.

Los semejantes lamen sus cuernos,
vuelven a creer en las escamas.
Pero la muerte es el espectro de toda ambigüedad
y en las paredes de la alforja,
las criaturas se extralimitan a morder
sus cueros para nunca palidecer.

Anochece.

Las aguas descubren el sexo,
es tarde para segmentar la castidad y azulear.
Quizás
la alforja es el mundo
de los culpables frente al espejo;
y el espejo tiene dos caras
y ninguna oculta la dualidad y la nada.
Las criaturas han muerto,
 nunca
existieron.
Sus intentos no fueron las prohibiciones,
porque los peces nostalgian
y se descaman.

El decapitado persigue las euforias.
Ante el altar la sugestión es una esfera;
los muertos
no se conforman con el lodo.

 El espacio es causa de mil definiciones
 y en mi reloj un hombre bosteza.
 El mausoleo ha quedado vacío;
 por cada sombra
 existe un tercio de mi carne,
 y otra vez la ventana es profecía.

El decapitado fue ungido con el anzuelo,
le brotan especímenes por todas las injurias.

 Ahora soy quien lubrica las imágenes;
 las cabezas de los peces
 también van misa
 y envejecen.

No estás en las aguas y eres lluvia
y fluyes
y me quemas
y justificas al pez que sacude mis encías.

Sobre mis dedos el espejo...
me parezco al reloj cuando despierto
y aún
la similitud no justifica
mi semblante.
El credo es el toque en la puerta.

 -A veces me creo tan descalza-

Es hora de rasurarse el invento
y descarnar.
Estoy mutando a esta distancia,
mis pies
son casi el renacer.

Hay una oreja que jura y te bendice,
cientos de peces en regresión por sus cabezas.
Hay un sarcófago donde enlutar el polvo;
un río y nueve gotas de aceite
por debajo del fragmento.
Hay una mujer con las agallas abiertas a la luna.
Y yo,
 maldito.

No existen los dioses para escarbar en la pared;
mi cuerpo ha sido ensamblado con la nada,
el ojo
entre mis huesos
es el enemigo.

¿Cómo será la alforja después del sacrificio?

Yo soy el extravío de las antigüedades,
la hija del pescador
que nunca durmió con las redes.
Sobre mi línea alba espiga el desconocimiento,
la estrechez
es casi un pergamino.
El ensalmo presume de mi carne;
imaginarme mal peinada puede ser algún pretexto,
tal vez la inexistencia.

La criatura en mi torso agujerea tu inquietud,
mi cuero descansa
más allá
de la planta de tus pies.
Tu vigilia es el envés del espejo.

¿Qué será de este amortiguar?

Isabel, la alforja desconocía
de las justificaciones y la muerte.

La desnudez que te unge no es la de ayer;
tus caderas lubrican el hechizo,
has perdido las aguas.
Fuiste la mujer
que peinaba sus pestañas con la lluvia,
quien siempre despertó
con las pupilas aproximadas al arco iris.
Hiciste de tu pelo un templo
donde los peces gemían por la duda
y te recordaban
asida a los arrepentimientos.
En tu torso crecieron los lamentos y las algas,
sobre la punta de tus senos aleteaban los profetas
y te usurparon el caminar
y la llave
y las paredes
y ahora te quedas con las redes en tu sexo.
Sola,
con el instinto aproximado a la memoria.
Diosa,
con la carne envuelta en el acertijo.
Muerta,
porque la nada es casi una fruta
y sabe a misterio y te vuelve a ungir.

Fénix tuvo la certeza de respirar en contra del aire,
y fue decapitado.
Sus células atenuaron la discreción
de volver al sortilegio.
¿Y el letargo? ¿Y la afición? ¿Y el lodo?
¿Y sus modales anticipados a la nada?
Inusitada intención de transmutar
su apariencia ante el vacío,
de esconder los misterios más allá de su cuero,
de sacudir.
Fénix tuvo la desconfianza de beber
a favor de las aguas,
y fue sepultado.
Nunca juró hacer del río un lamento,
pero los proverbios cayeron sobre las insinuaciones
y diecisiete veces saltaron los peces
sobre sus instintos.
Los designios coincidieron en cada mutación,
en cada gesto consagrado a la ceniza,
al oficio.
Fénix tuvo el albedrío de abstenerse ante las escamas
y no fue resucitado.
Los asombros fueron transparentes en su carne;
sintió miedo de las ropas y amaneció gris.

José Emilio Fernández

Después de la pesca queda el discernimiento...

Las horas distan de los perfiles y el sexo,
y los ojos coinciden en todas las apariciones.
Es la antigüedad
una ventana y un cuerno;
también un antepasado parecido al intento
de aparentar el agua
y no tener sed.
Creer en el ojo de espejo
puede ser otra aproximación al miedo,
porque el extravío tiene un rostro dual
y es casi otro hombre.
Dejarse ungir en cada mordedura
es una anticipación del azar,
y las escamas,
y el tiempo,
y la alforja que humedece las profecías;
se abre.

En la hora de los peces

¿Encontrarán los peces la muchedumbre?

Epílogo

Yo, Isabel, he resucitado entre azules y violetas

y he promulgado adornar mis ojos con milagros inevitables.

Yo, Isabel, transmuto en la metamorfosis de las horas

ausentes.

Yo, Isabel, persigo los espacios y me siento atrapada en la hora

inevitable de los peces y mis fantasmas.

Yo, Isabel, la Guitáfora... en la inmensidad.

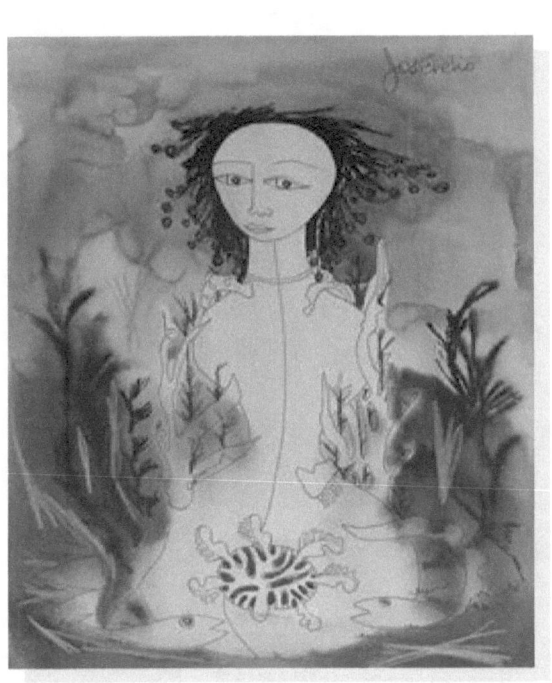

Editorial Verbo(des)nudo
Santiago de Chile
2015

www.ingramcontent.com/pod-product-compliance
Lightning Source LLC
Chambersburg PA
CBHW020709180526
45163CB00008B/3005